U0021931

等你好久啦

bibi 園長——著

有人欺負我！

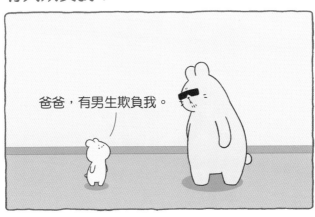

爸爸，有男生欺負我。

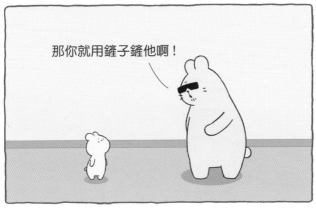

那你就用鏟子鏟他啊！

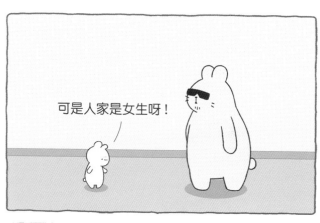

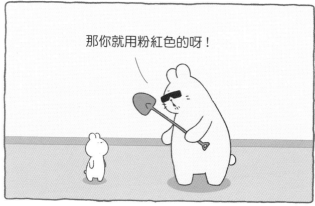

你不喜歡就直說

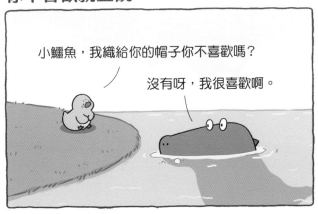

小鱷魚，我織給你的帽子你不喜歡嗎？

沒有呀，我很喜歡啊。

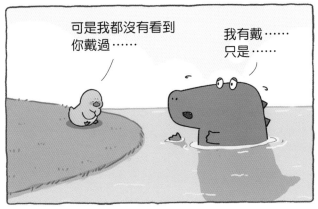

可是我都沒有看到你戴過……

我有戴……只是……

它有一點點縮水了……

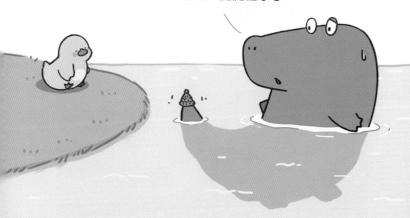

這樣不好吧

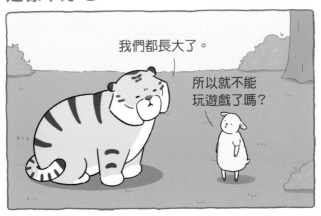

我們都長大了。

所以就不能玩遊戲了嗎？

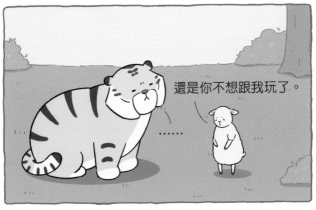

還是你不想跟我玩了。

……

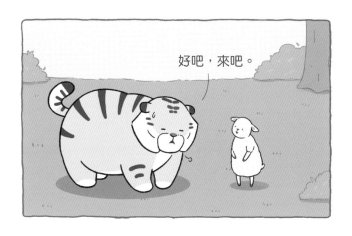

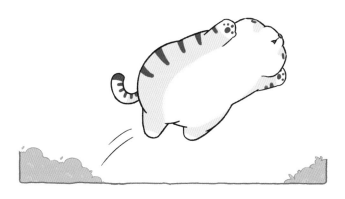

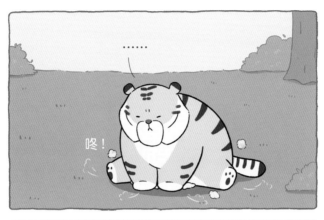

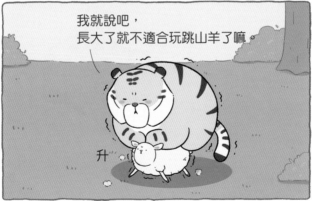

小時候最愛玩跳山羊的虎胖和小花。

❤「跳山羊」就是「跳馬背」遊戲

我心軟了

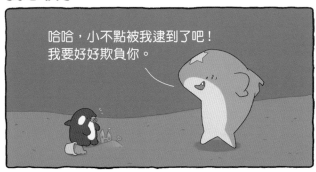

哈哈，小不點被我逮到了吧！
我要好好欺負你。

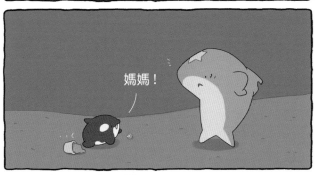

媽媽！

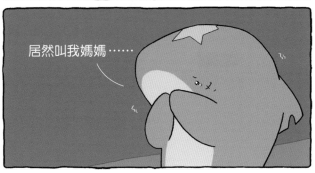

居然叫我媽媽……

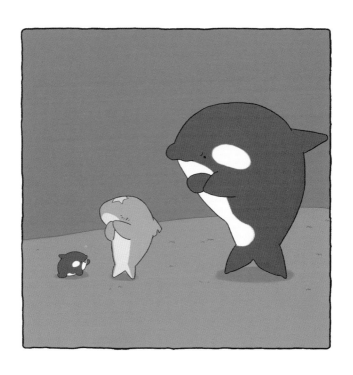

真的很無言

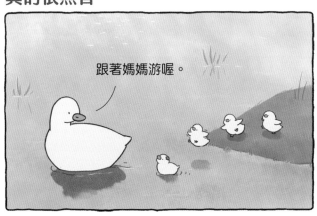

跟著媽媽游喔。

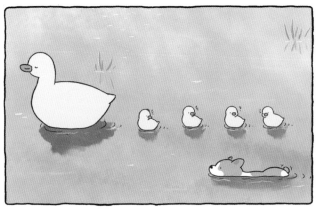

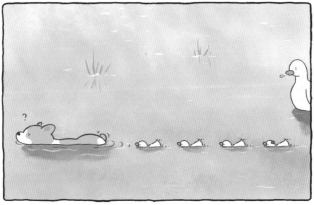

我喜歡照顧你呀

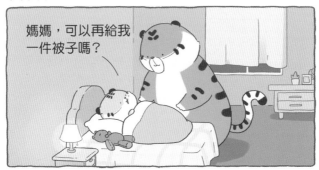

媽媽，可以再給我
一件被子嗎？

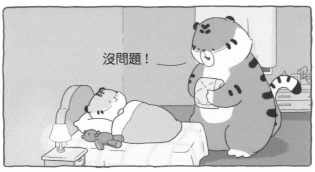

沒問題！

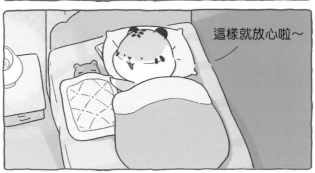

這樣就放心啦～

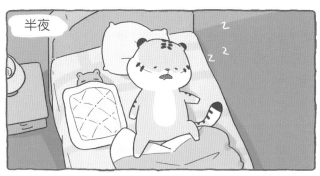

半夜

17

你們等很久了吧

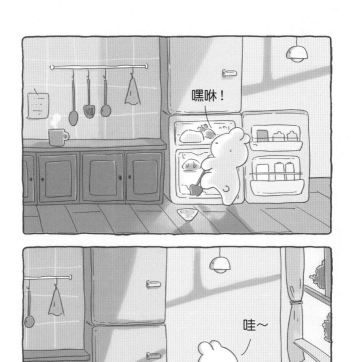

你們等很久了吧。

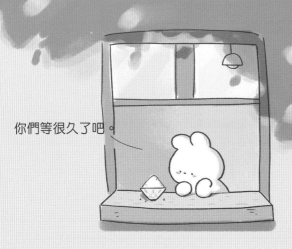

好多冰啊！

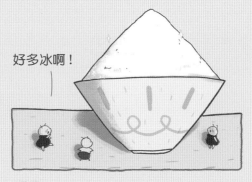

道歉有用嗎？

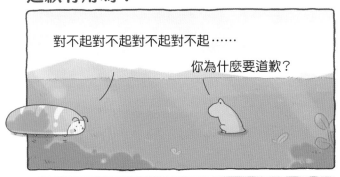

對不起對不起對不起對不起⋯⋯

你為什麼要道歉？

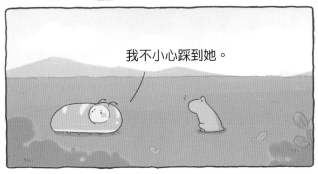

我不小心踩到她。

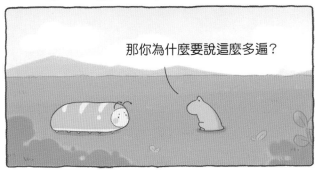

那你為什麼要說這麼多遍？

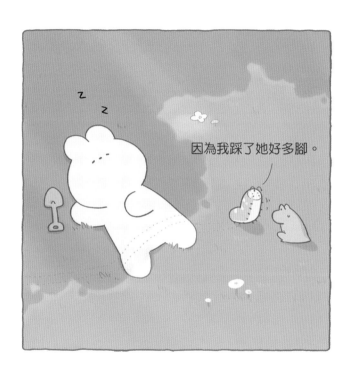

因為我踩了她好多腳。

你朋友好多呀

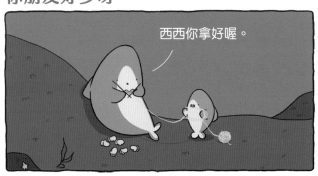

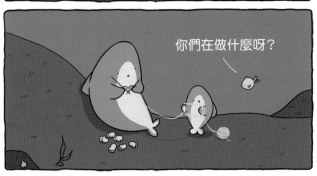

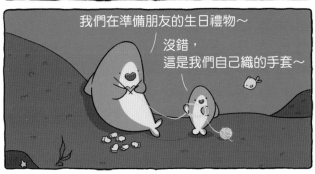

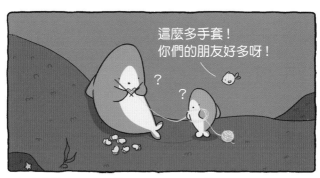

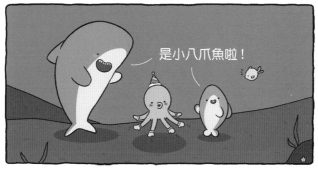

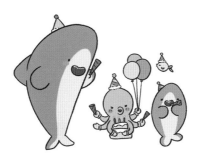

我的夢想就這麼簡單

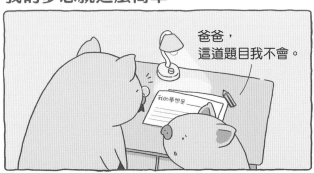

爸爸，
這道題目我不會。

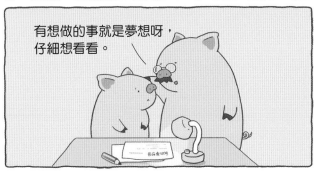

有想做的事就是夢想呀，
仔細想看看。

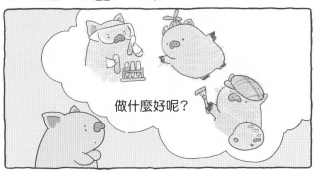

做什麼好呢？

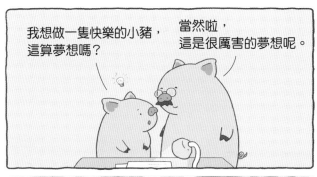

你變得好時尚呀

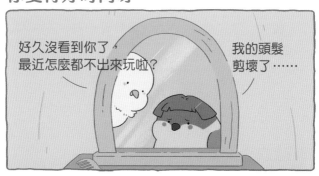

好久沒看到你了，最近怎麼都不出來玩啦？

我的頭髮剪壞了……

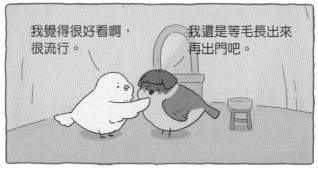

我覺得很好看啊，很流行。

我還是等毛長出來再出門吧。

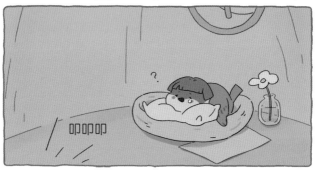

叩叩叩

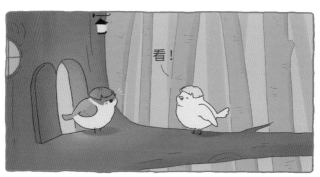

看！

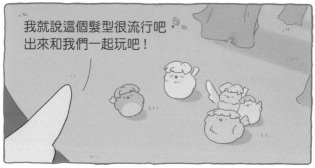

我就說這個髮型很流行吧，
出來和我們一起玩吧！

帶你去個好地方

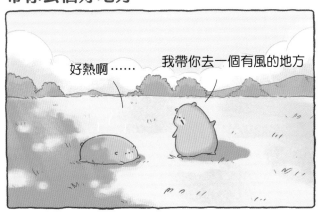

好熱啊……

我帶你去一個有風的地方

我不同意你的看法

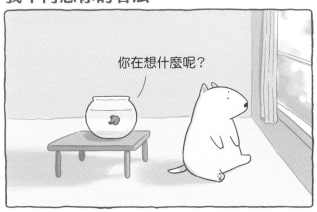

你在想什麼呢？

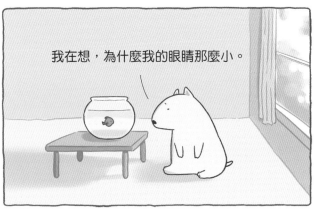

我在想，為什麼我的眼睛那麼小。

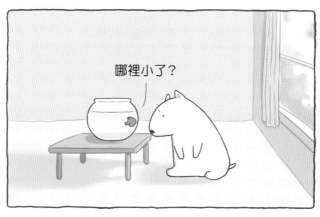

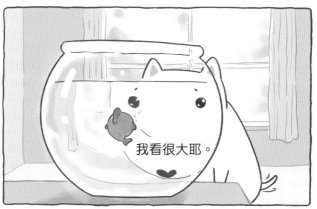

你好貼心呀

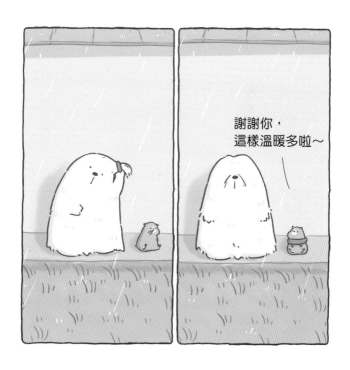

今天好幸福

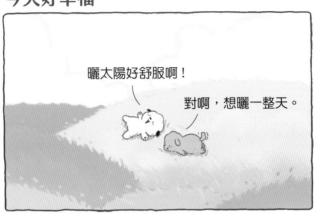

曬太陽好舒服啊！

對啊，想曬一整天。

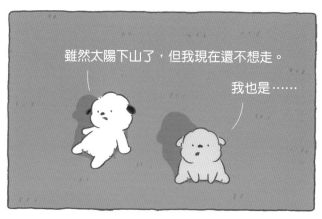

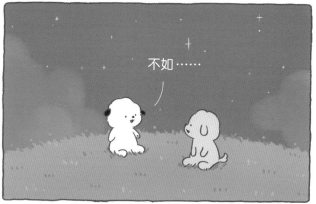

曬曬月亮也不錯呢。

天氣這麼冷，不適合起床

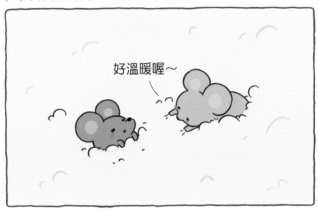

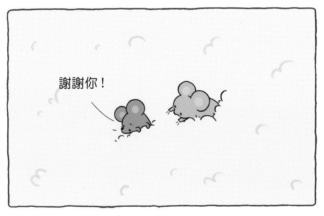

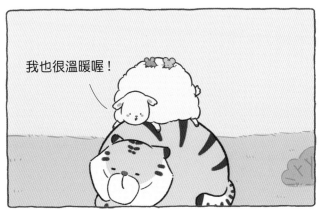

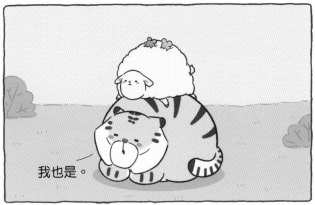

我總覺得哪裡不對勁

唉呀，
織圍巾的毛線不夠了！

我這裡有毛線，給你。

織好了，快圍起來吧！

謝謝你，真溫暖！

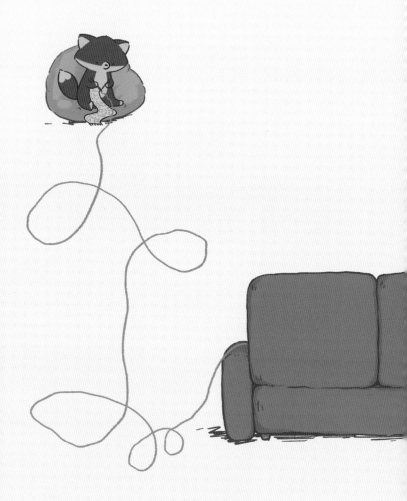

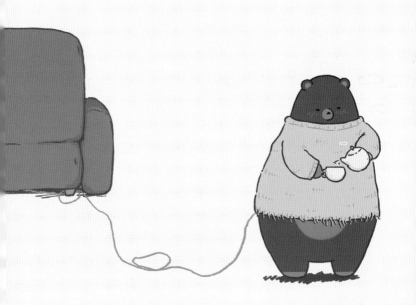

這是小肚子嗎？

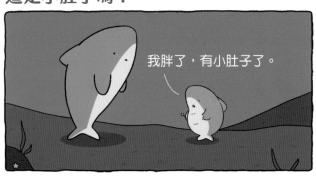

我胖了，有小肚子了。

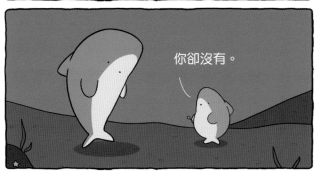

你卻沒有。

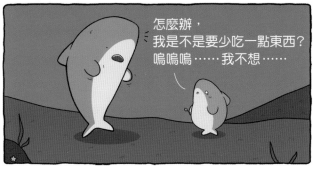

怎麼辦，
我是不是要少吃一點東西？
嗚嗚嗚……我不想……

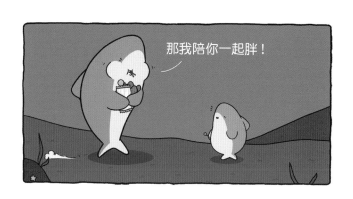

49

快點來幫幫我！

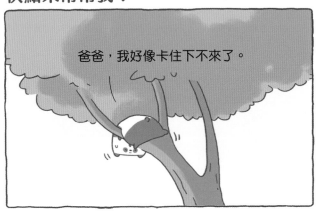

爸爸，我好像卡住下不來了。

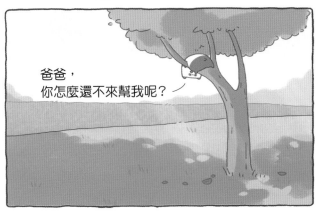

爸爸，
你怎麼還不來幫我呢？

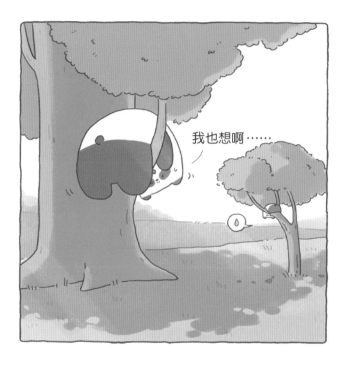

我來替你擋雨

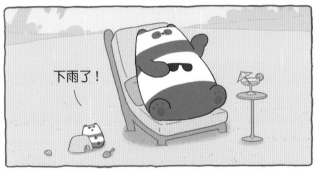

下雨了！

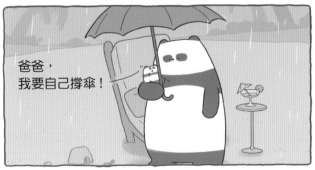

爸爸，
我要自己撐傘！

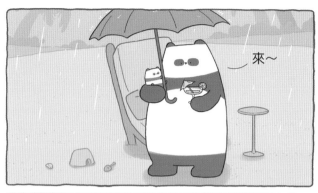

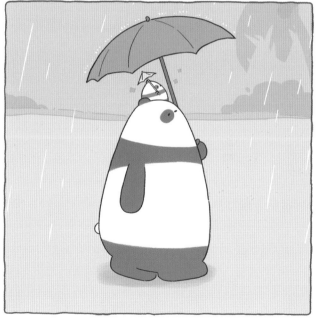

你們一動也不動，在做什麼呢？

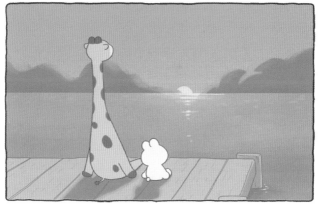

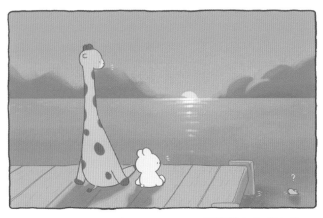

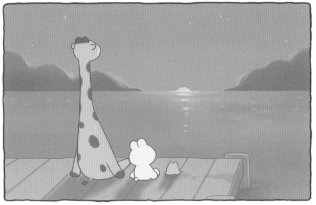

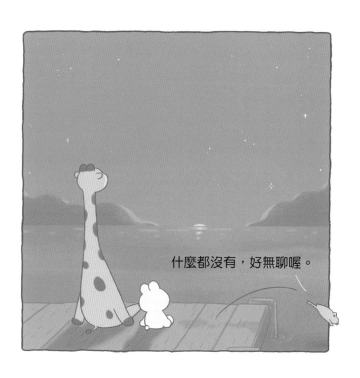

什麼都沒有，好無聊喔。

我保護你

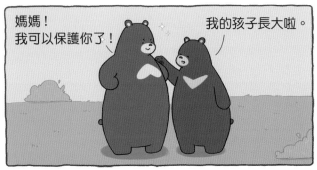

媽媽！
我可以保護你了！

我的孩子長大啦。

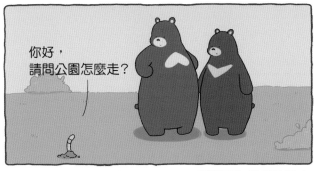

你好，
請問公園怎麼走？

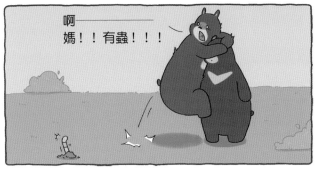

啊——
媽！！有蟲！！！

我有大事要跟你説

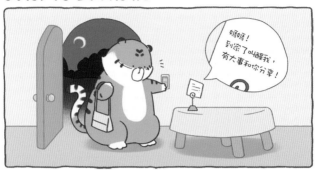

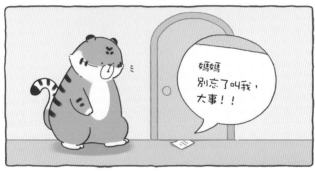

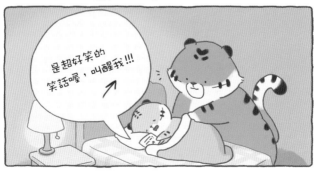

媽媽，你昨晚怎麼沒叫我，
那個笑話我忘了⋯⋯

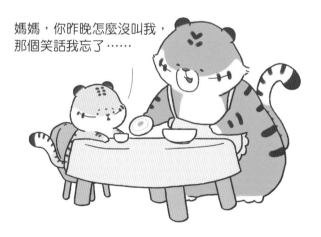

快點稱讚我

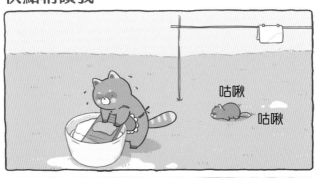

咕啾

咕啾

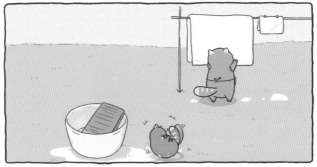

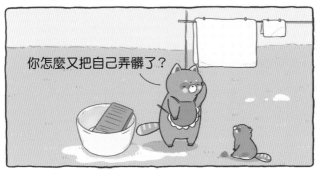

你怎麼又把自己弄髒了？

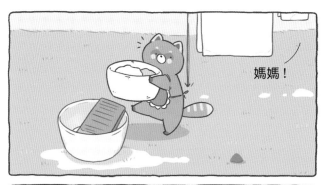

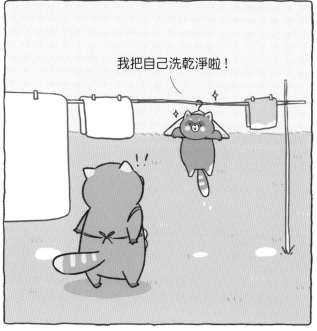

你怎麼不吃

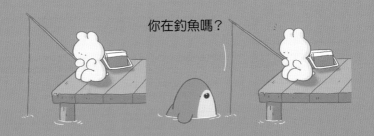

你在釣魚嗎？

是呀，你怎麼不吃餌？

人家不喜歡吃胡蘿蔔啦。

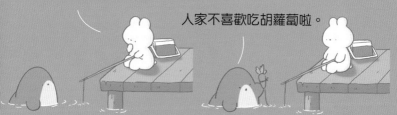

每天跟我說說話

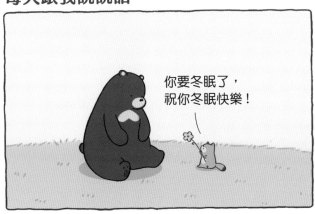

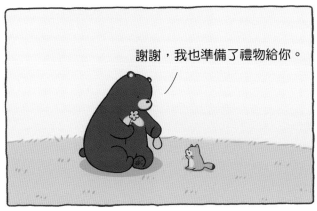

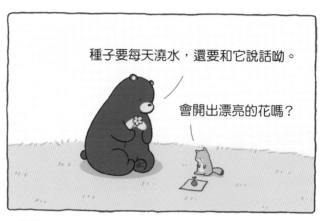

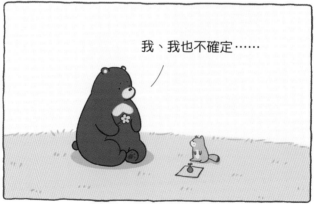

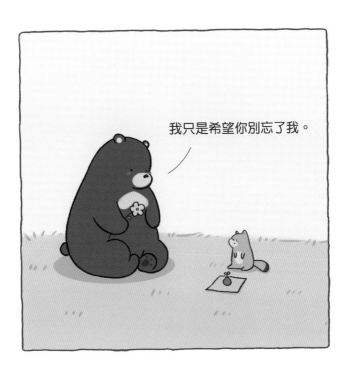

好大的胃口

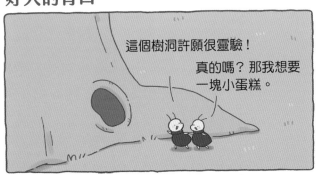

這個樹洞許願很靈驗！

真的嗎？那我想要一塊小蛋糕。

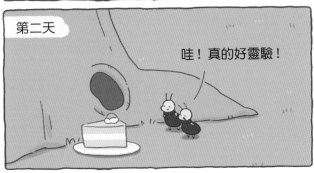

第二天

哇！真的好靈驗！

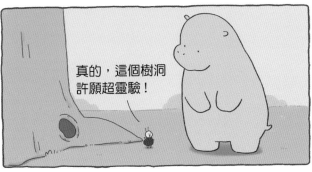

真的，這個樹洞許願超靈驗！

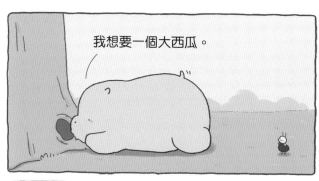

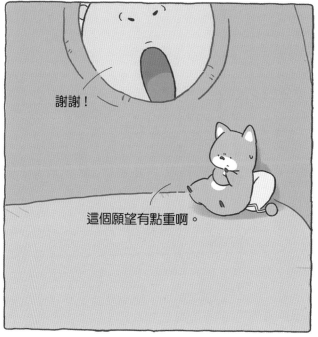

你不是保證會乖嗎？

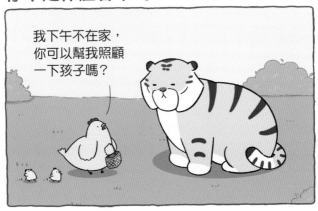

我下午不在家，
你可以幫我照顧
一下孩子嗎？

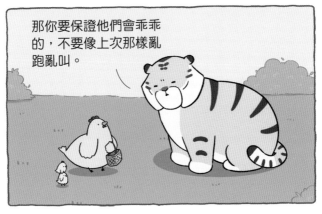

那你要保證他們會乖乖
的，不要像上次那樣亂
跑亂叫。

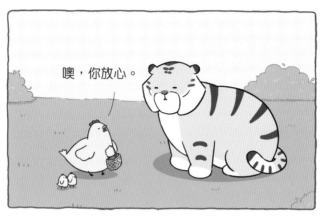

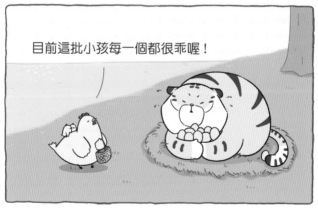

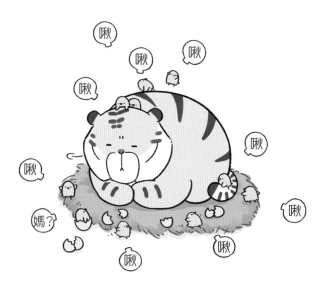

你就是我的風景

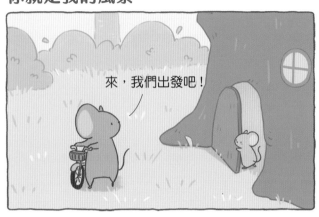

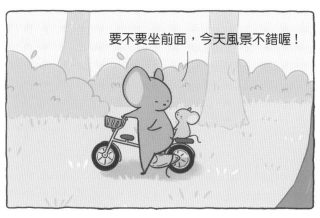

要不要坐前面，今天風景不錯喔！

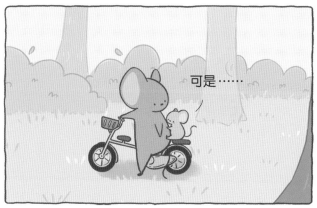

可是……

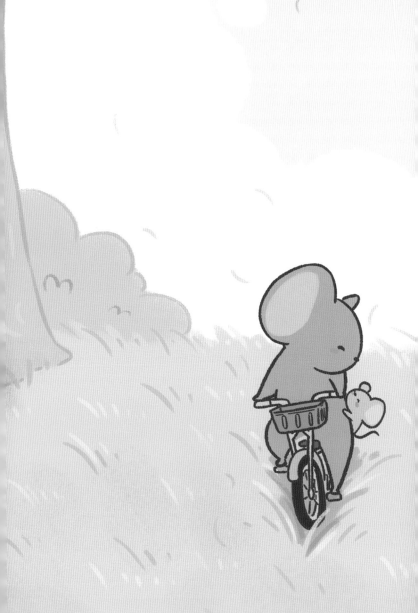

坐在這裡可以抱住媽媽！

你對我有點不一樣

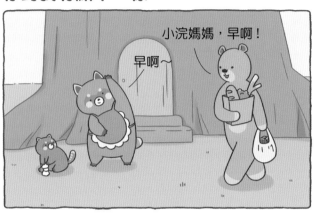

小浣媽媽，早啊！

早啊～

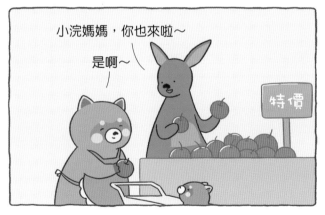

小浣媽媽，你也來啦～

是啊～

特價

怎麼突然叫媽媽的名字呀？

你的名字那麼好聽，可是都沒人叫，
那就我來叫好了！

美蘭

美麗

珍珍

這是我的

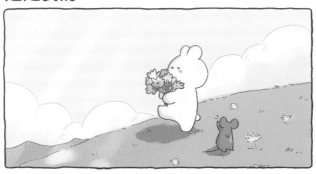

是你拿了我的飲料嗎？ 我沒有呀。

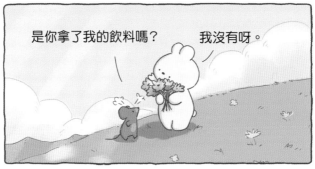

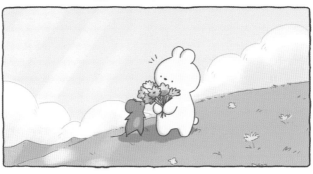

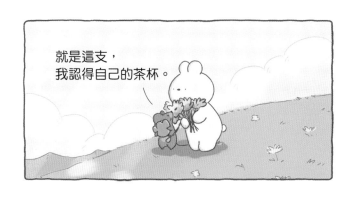

就是這支，
我認得自己的茶杯。

不小心拿了別人杯子的卜卜兔。

愛喝露水的小老鼠。

有我在就不怕失眠了

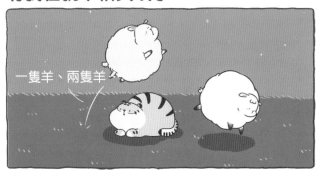

一隻羊、兩隻羊

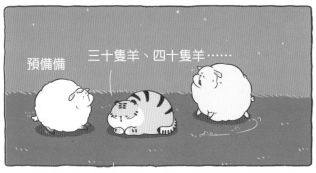

預備備

三十隻羊、四十隻羊……

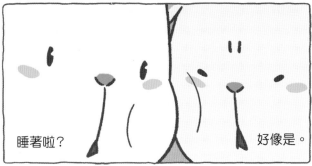

睡著啦？

好像是。

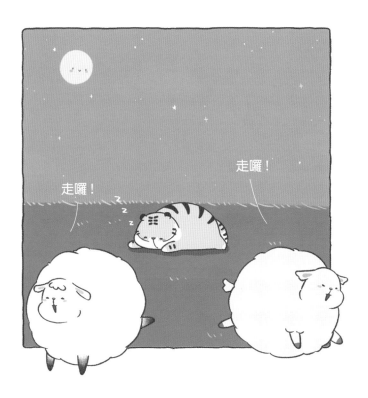

87

早點來接我

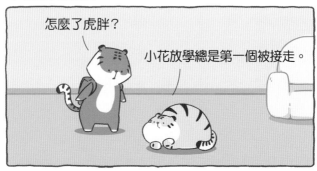

怎麼了虎胖？

小花放學總是第一個被接走。

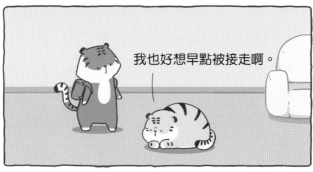

我也好想早點被接走啊。

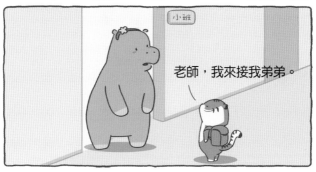

小班

老師，我來接我弟弟。

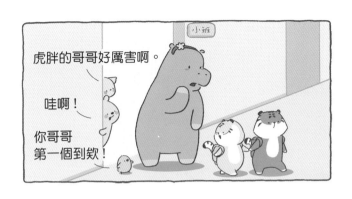

小班

虎胖的哥哥好厲害啊。

哇啊！

你哥哥
第一個到欸！

虎大，
大班的小朋友也要等家長來接啊！

你怎麼還不來

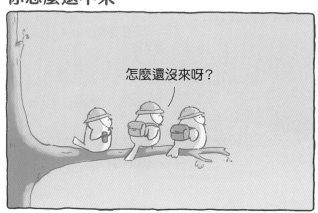

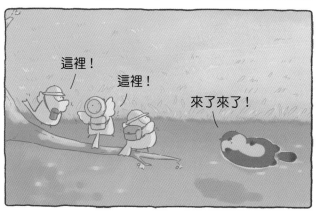

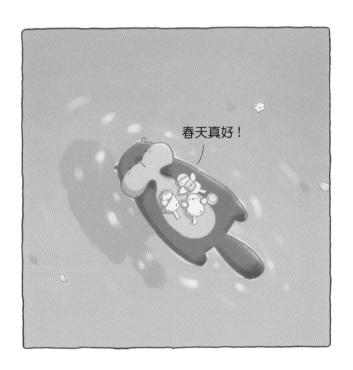

等你好久啦！

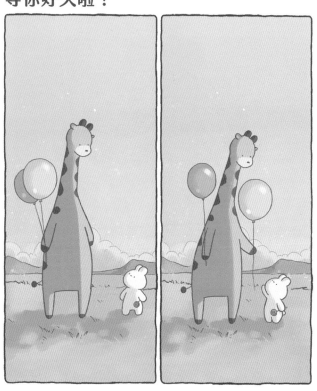

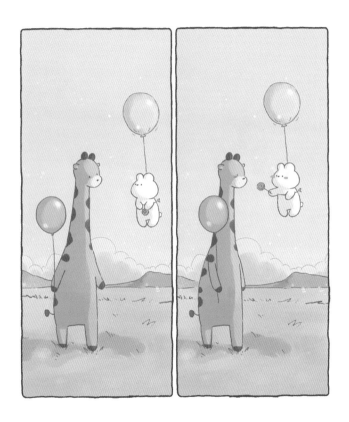

你今天看起來真不錯

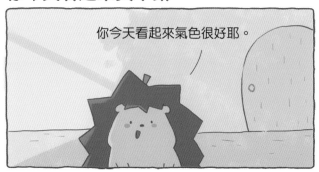

你今天看起來氣色很好耶。

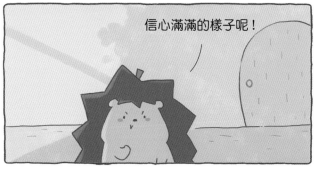

信心滿滿的樣子呢！

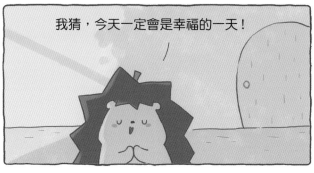

我猜，今天一定會是幸福的一天！

我能讓你開心一點

書上說，難過的時候摸摸毛茸茸的東西，就會開心起來……

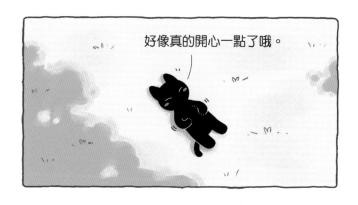

太不成熟啦

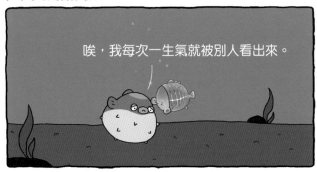

唉，我每次一生氣就被別人看出來。

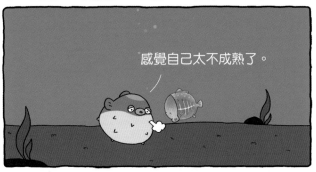

感覺自己太不成熟了。

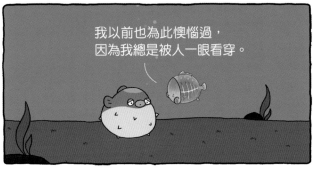

我以前也為此懊惱過，
因為我總是被人一眼看穿。

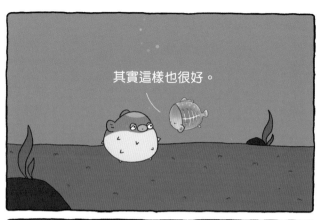

其實這樣也很好。

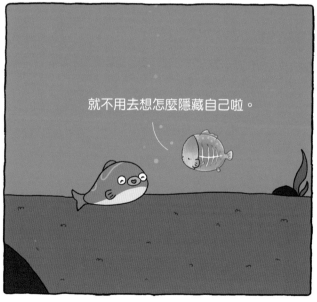

就不用去想怎麼隱藏自己啦。

我們過去看看吧

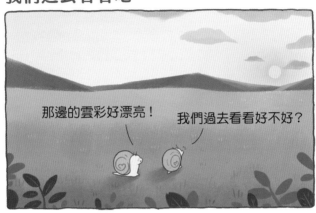

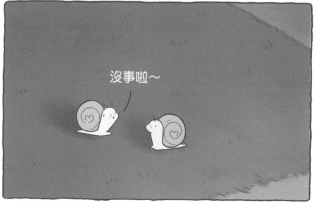

現在也很好看啊～

忍不住想看看你

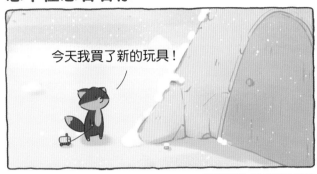

今天我買了新的玩具！

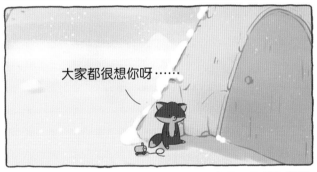

大家都很想你呀……

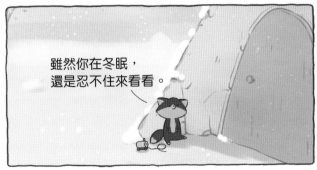

雖然你在冬眠，
還是忍不住來看看。

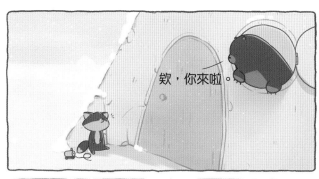

欸，你來啦。

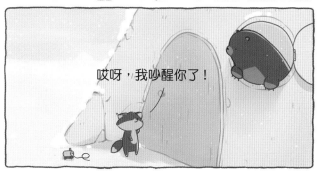

哎呀，我吵醒你了！

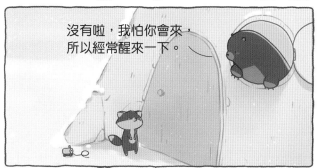

沒有啦，我怕你會來，
所以經常醒來一下。

什麼都想告訴你

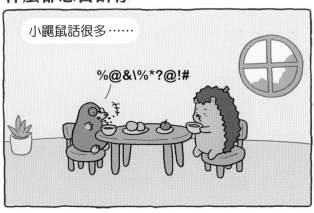

小鼴鼠話很多……

%@&\%*?@!#

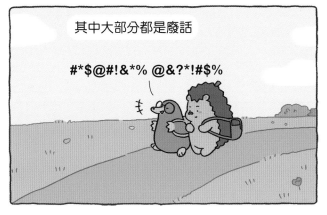

其中大部分都是廢話

#*$@#!&*% @&?*!#$%

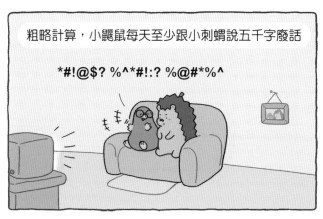

粗略計算，小鼴鼠每天至少跟小刺蝟說五千字廢話

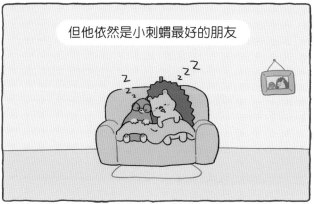

但他依然是小刺蝟最好的朋友

下雨了，一起走吧

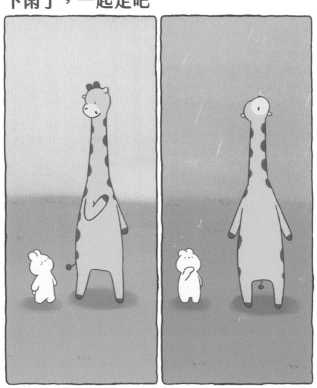

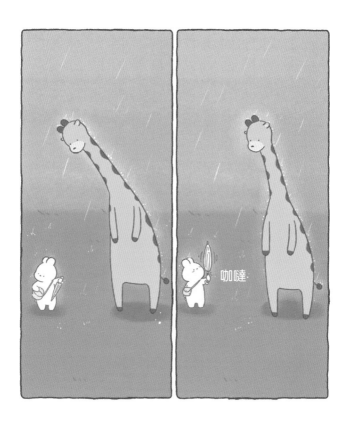

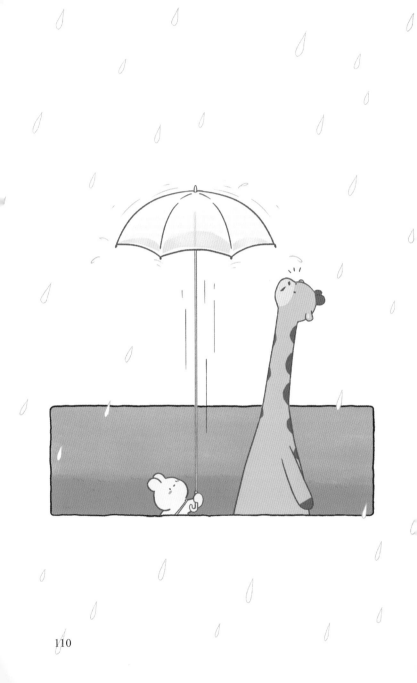

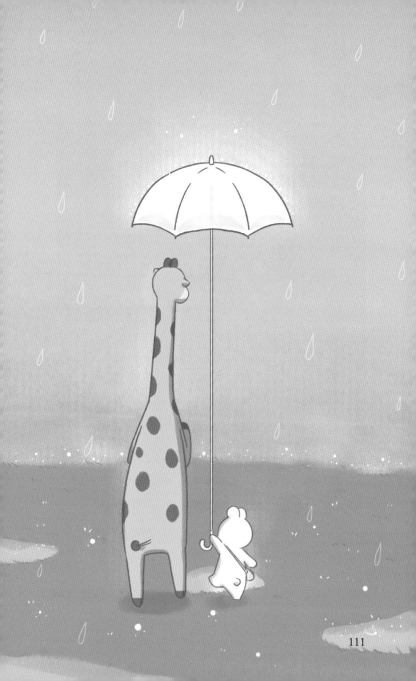

別靠近，我會太開心

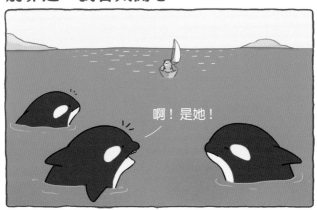

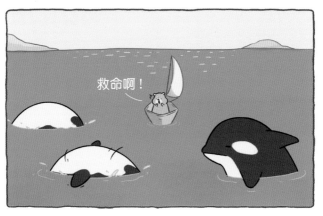

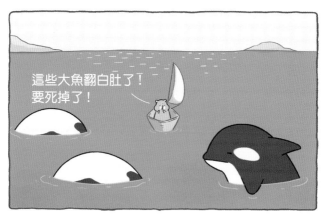

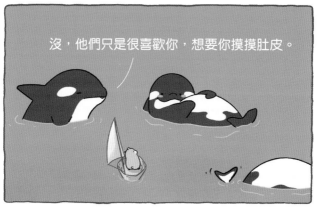

你這樣想不對

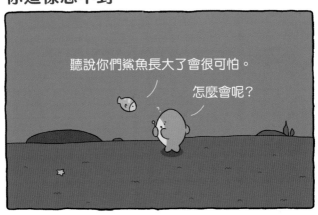

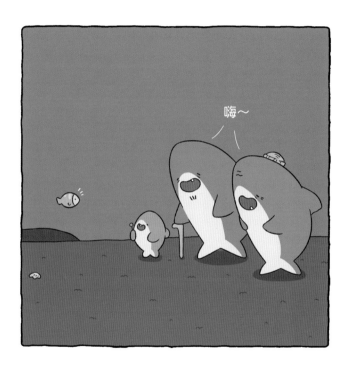

我真的長大了

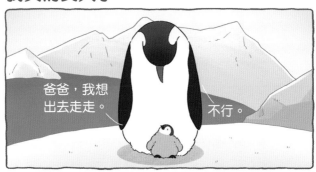

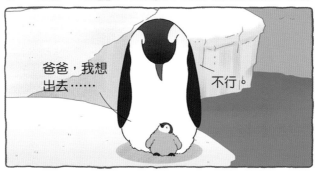

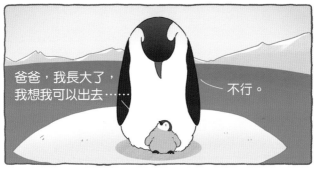

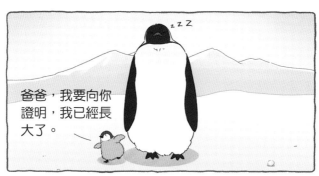

爸爸，我要向你證明，我已經長大了。

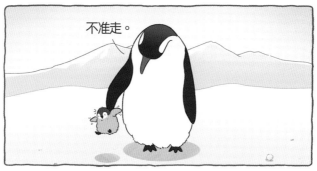

不准走。

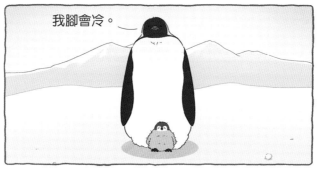

我腳會冷。

我的寶貝真棒

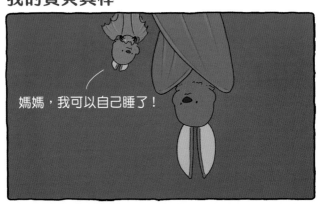

媽媽，我可以自己睡了！

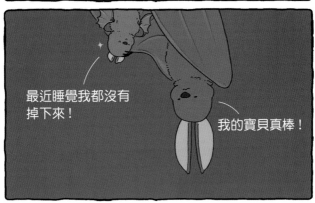

最近睡覺我都沒有掉下來！

我的寶貝真棒！

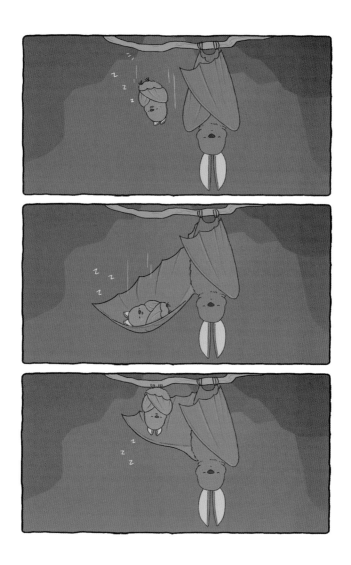

送一點驚喜給你

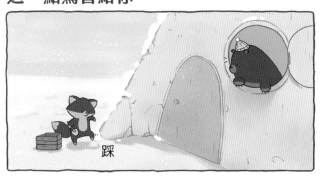

踩

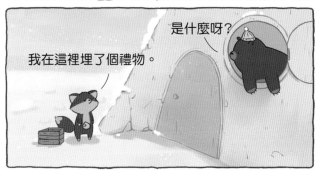

是什麼呀？

我在這裡埋了個禮物。

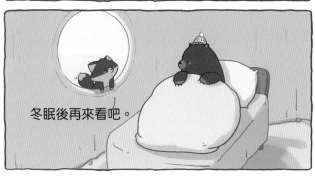

冬眠後再來看吧。

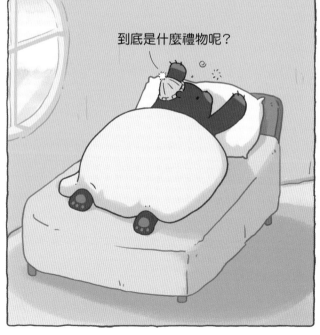

到底是什麼禮物呢？

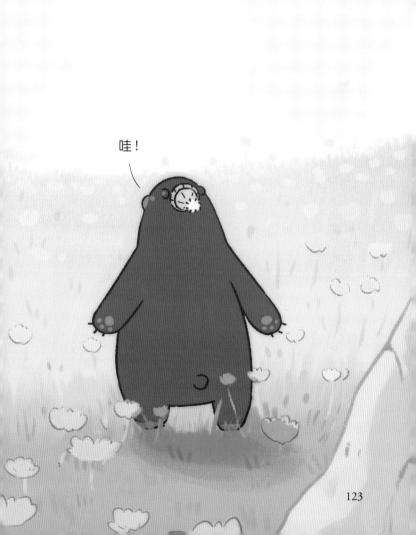

我想讓你開心

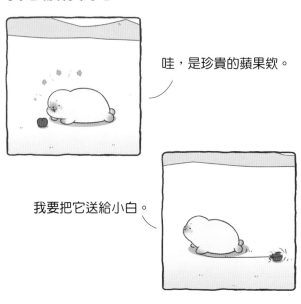

哇，是珍貴的蘋果欸。

我要把它送給小白。

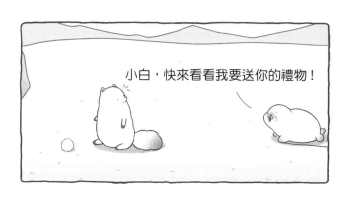

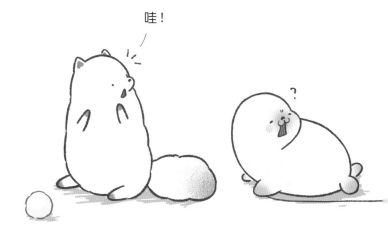

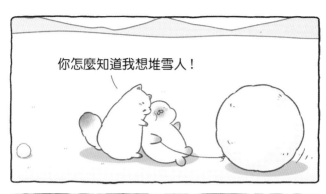

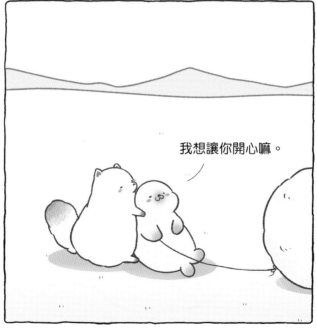

你是不是受傷了

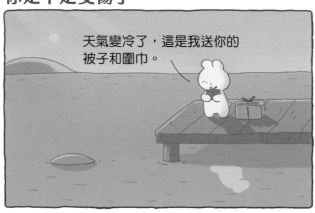

天氣變冷了，這是我送你的被子和圍巾。

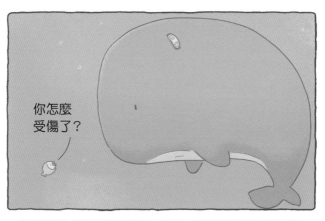

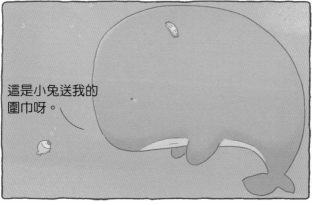

我一想，你就來了

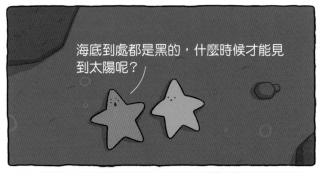

海底到處都是黑的，什麼時候才能見到太陽呢？

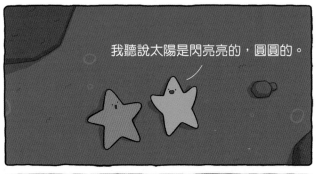

我聽說太陽是閃亮亮的，圓圓的。

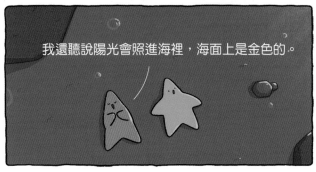

我還聽說陽光會照進海裡，海面上是金色的。

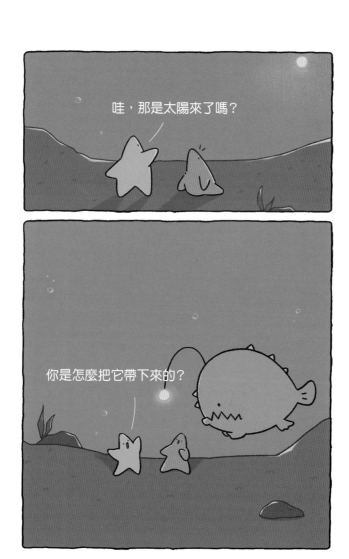

你有點傻，但我不說

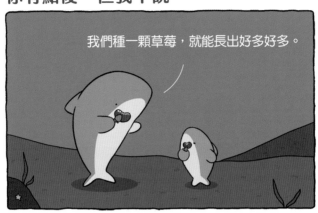

我們種一顆草莓，就能長出好多好多。

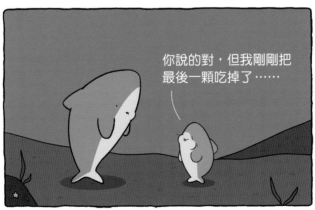

你說的對，但我剛剛把
最後一顆吃掉了⋯⋯

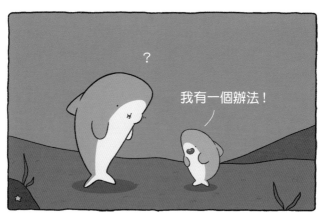

我有一個辦法！

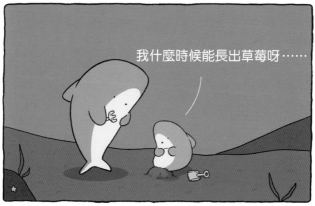

我什麼時候能長出草莓呀……

那麼好玩嗎？

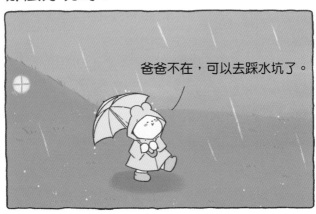

爸爸不在，可以去踩水坑了。

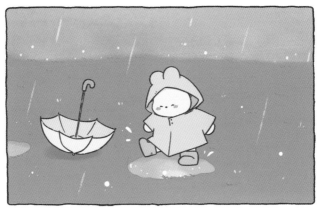

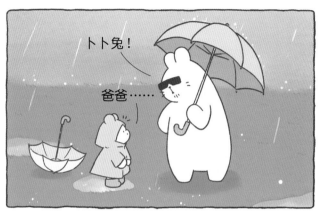

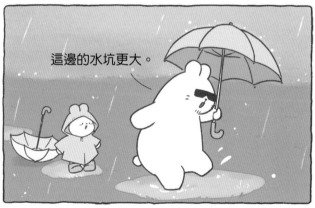

靠近我一點

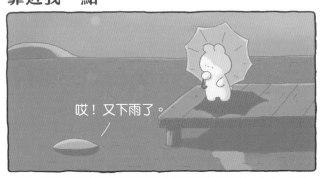

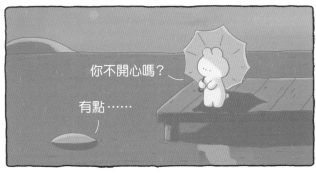

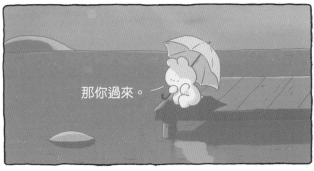

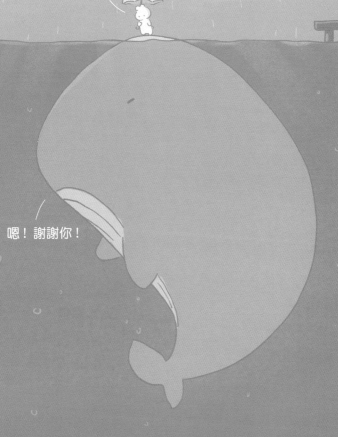

別嘆氣呀

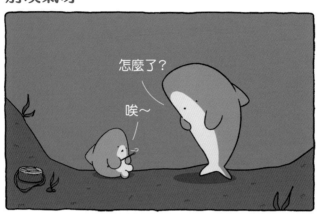

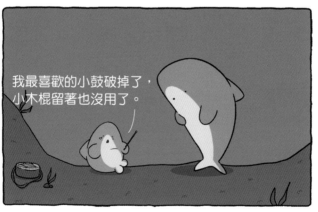

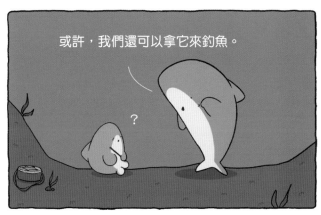

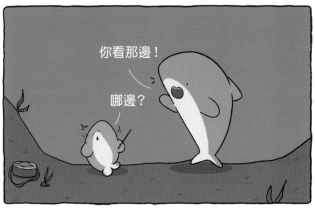

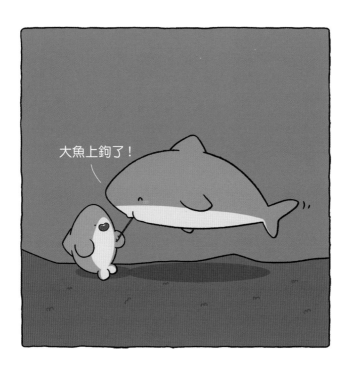

你是我的寶貝

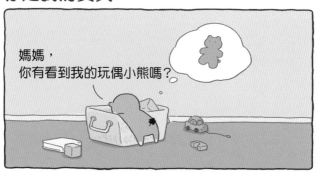

媽媽，
你有看到我的玩偶小熊嗎？

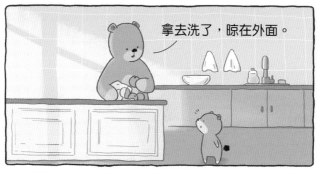

拿去洗了，晾在外面。

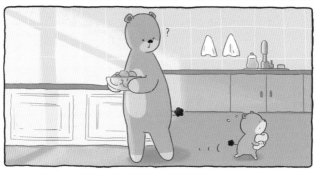

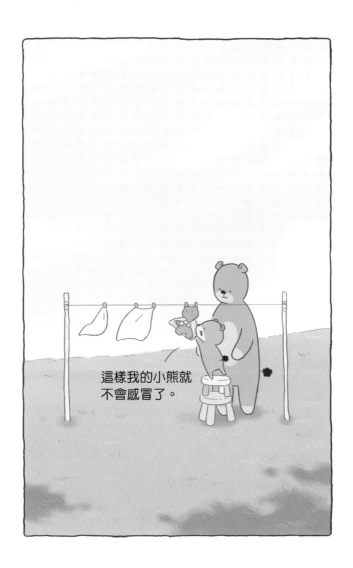

你想要我怎麼做

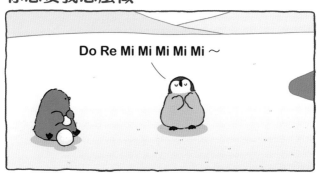

Do Re Mi Mi Mi Mi Mi ～

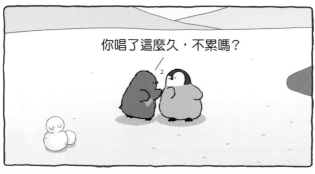

你唱了這麼久，不累嗎？

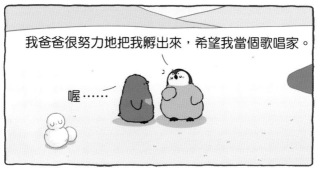

我爸爸很努力地把我孵出來，希望我當個歌唱家。

喔……

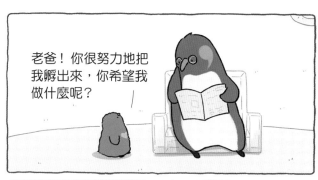

老爸！你很努力地把我孵出來，你希望我做什麼呢？

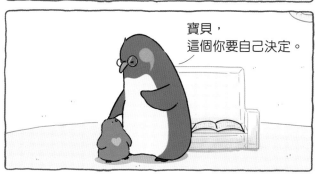

寶貝，這個你要自己決定。

你也覺得不可能嗎？

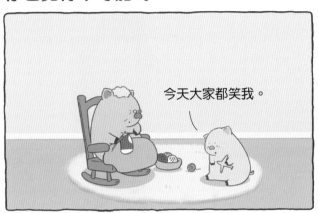

今天大家都笑我。

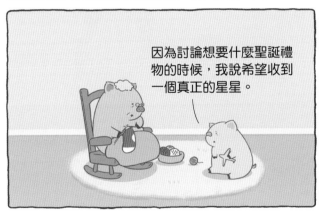

因為討論想要什麼聖誕禮物的時候，我說希望收到一個真正的星星。

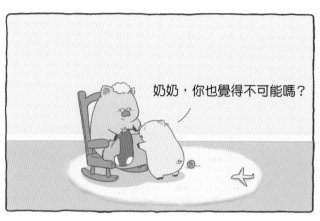

奶奶，你也覺得不可能嗎？

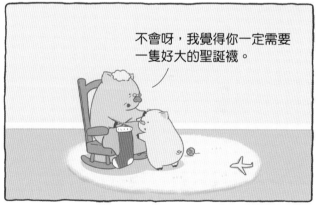

不會呀，我覺得你一定需要
一隻好大的聖誕襪。

我只是有點擔心你

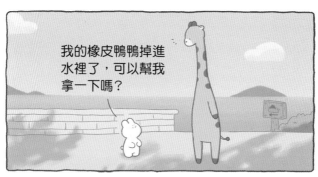

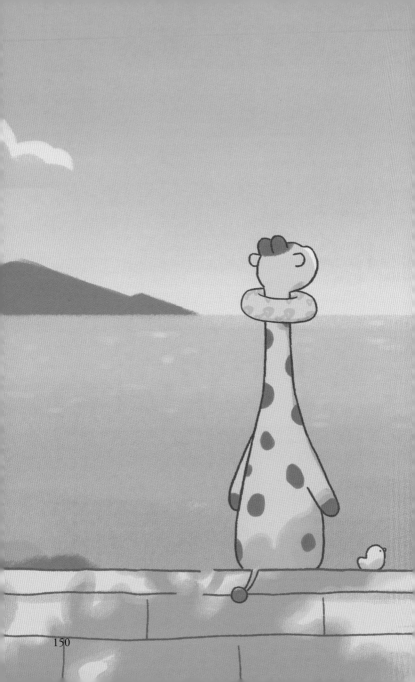

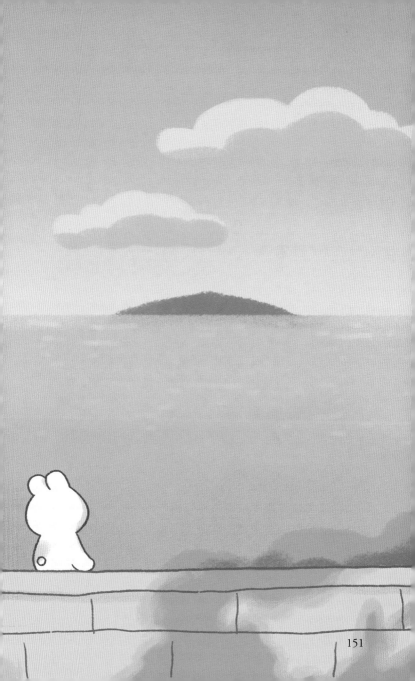

我也想要仙女棒

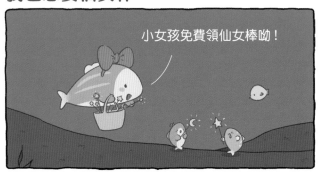

小女孩免費領仙女棒呦！

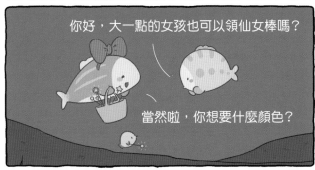

你好，大一點的女孩也可以領仙女棒嗎？

當然啦，你想要什麼顏色？

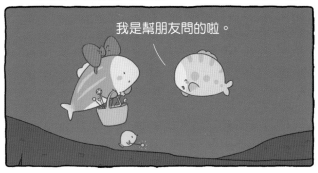

我是幫朋友問的啦。

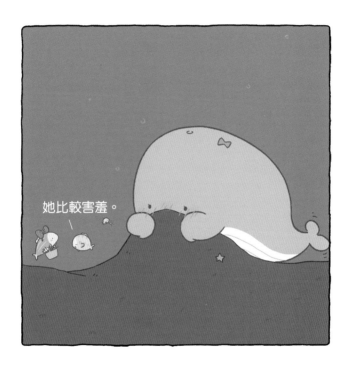

來這裡躲一下

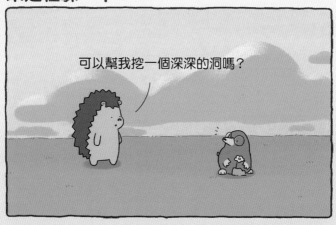

可以幫我挖一個深深的洞嗎？

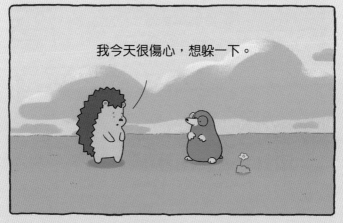

我今天很傷心，想躲一下。

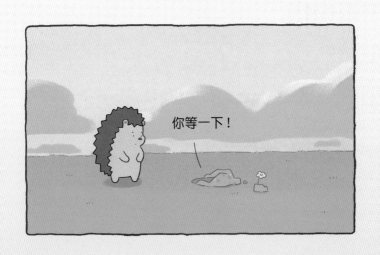

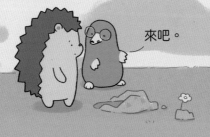

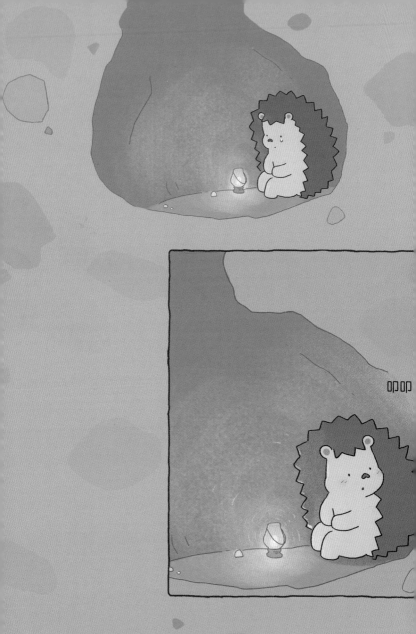

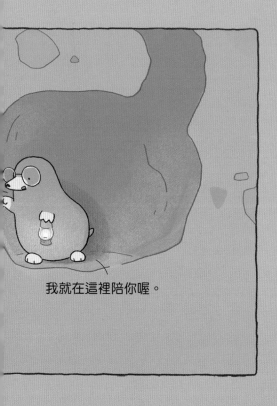

我就在這裡陪你喔。

bibi 動物園
優生活 218

等你好久啦

作　　　者 —— bibi 園長
副 主 編 —— 朱晏瑭
封面設計 —— 林曉涵
內文設計 —— 林曉涵
校　　　對 —— 朱晏瑭
行銷企劃 —— 蔡雨庭

第五編輯部總監 —— 梁芳春
董 事 長 —— 趙政岷
出 版 者 —— 時報文化出版企業股份有限公司
　　　　　　108019 臺北市和平西路 3 段 240 號
　　　　　　發 行 專 線 —— (02)23066842
　　　　　　讀者服務專線 —— 0800-231705、(02)2304-7103
　　　　　　讀者服務傳真 —— (02)2304-6858
　　　　　　郵　　　撥 —— 19344724 時報文化出版公司
　　　　　　信　　　箱 —— 10899 臺北華江橋郵局第 99 信箱
時 報 悅 讀 網 —— www.readingtimes.com.tw
電子郵件信箱 —— yoho@readingtimes.com.tw
法律顧問 —— 理律法律事務所 陳長文律師、李念祖律師
印　　　刷 —— 和楹印刷有限公司
初版一刷 —— 2023 年 6 月 16 日

定　　　價 —— 新臺幣 320 元
（缺頁或破損的書，請寄回更換）

時報文化出版公司成立於 1975 年，並於 1999 年股票上櫃公開
發行，於 2008 年脫離中時集團非屬旺中，以「尊重智慧與創
意的文化事業」為信念。

ISBN 978-626-353-961-7　　Printed in Taiwan